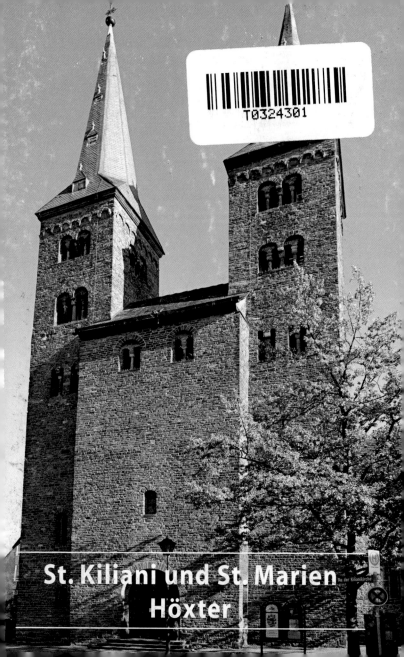

T0324301

St. Kiliani und St. Marien
Höxter

St. Kiliani und St. Marien Höxter

von Fritz Sagebiel (†)
überarbeitet von Martin D. Sagebiel

Pfarrkirche St. Kiliani

Baugeschichte

Die Pfarrkirche St. Kiliani kann auf eine fast zwölfhundertjährige Geschichte zurückblicken. Im Zusammenhang mit Sicherungsmaßnahmen in der Kirche wurden 1961 die Fundamente eines Vorgängerbaues der heutigen Kirche, eines 19,4 m langen Saalbaus mit einer westlichen Unterteilung und einem vermutlich etwas jüngeren quadratischen Chor, durch Grabung freigelegt. Scherben der Kugelkopfkeramik mit rotem Überzug, die im Fundzusammenhang mit zahlreichen Bestattungen innerhalb und außerhalb des Saalbaus zutage kamen, ermöglichen seine Datierung für die Zeit von 780 bis 800. Da der Bereich an der oberen Weser bis zur Gründung des Paderborner Bistums um 806/07 zum Würzburger Missionssprengel gehörte, worauf auch das Patrozinium des hl. Kilian hinweist, haben wir es hier mit der Urpfarrkirche im Hauptort des Augaues zu tun. Wahrscheinlich blieb dieser Bau von immerhin 28 m Außenlänge bis zum Neubau im 11. Jahrhundert bestehen.

Den Kern des heutigen Bauwerks bildet eine dreischiffige, kreuzförmige Pfeilerbasilika, ursprünglich flach gedeckt, mit geradem Chorabschluss in Ost und West aus romanischer Zeit. Die Basilika wurde am 8. Juli 1075 geweiht. Das gegenüber dem Hauptschiff niedriger gehaltene nördliche Seitenschiff lässt noch die reine basilikale Form erkennen. Das liturgische Leben an den einst zahlreichen Altären spielte sich im Schutz der beiden Chorpole im Osten und im Westen ab, ohne durch einen mittleren Westeingang gestört zu werden. Das heutige Westportal wurde erst 1937 errichtet.

Die Größe des Bauwerks, dessen Unverhältnismäßigkeit im Vergleich zum praktischen Bedürfnis einer kleinen, aber wirtschaftlich aufstrebenden Stadt als notwendig empfunden wurde, und der für

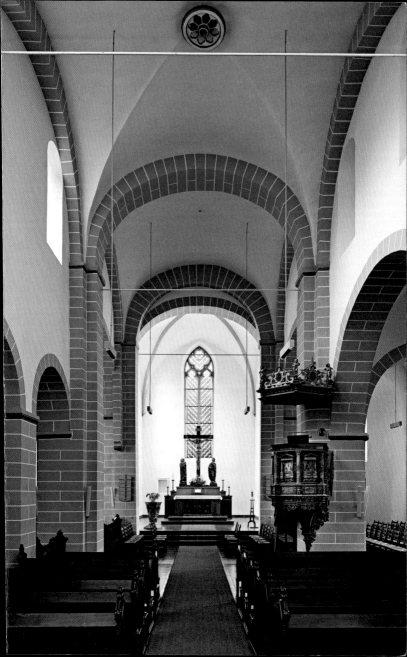

jene Zeit hochgespannte Monumentalismus, wie er sich in den Türmen mit ihrem charakteristischen romanischen Bogenfries und dem Reichtum seiner säulengeschmückten Arkaden offenbart, so dass etwa ein Jahrhundert später diese Turmfassade auch Vorbild für den Umbau des Corveyer Westwerks wurde, lassen neben echter Religiosität das Eigenbewusstsein der Bürger erkennen, der sich in diesem an einem der wenigen Weserübergänge und einer wichtigen alten Verkehrsstraßenkreuzung gelegenen Handelsplatz am Hellweg entwickelte. Der später auf dem Süd- oder Ratsturm angebrachte Reichsadler wird gerne als Hinweis auf die Bedeutung Höxters als einer »mittelfreien« Stadt gedeutet.

Das klare Gesamtbild blieb im Innern schlicht und sparsam in seinen Schmuckformen. Erst kurz vor und um 1200 greift ein zweiter Bauabschnitt durch die Einwölbung stark verändernd und bereichernd in dieses Bild ein, ein Zeugnis bürgerlichen Fortschrittswillens und zudem eine bessere Sicherung gegen Brandschäden. Zum Einbau der Gewölbe wurden Pfeilervorlagen unter dem Gewölbeansatz eingefügt und in den Seitenschiffen mit Halbsäulen und reich verzierten Kapitellen geschmückt. Durch das Überspannen der Räume mit einzelnen Gewölbejochen, deren Lastenträger bis zum Erdboden hinabführen, erhalten die Wände und Decken eine strenge Gliederung.

Das Vierungsquadrat wiederholt sich in den Querhausarmen je einmal, im Langhaus zweimal und einmal im Chor. Die Seitenschiffjoche sind halb so groß wie die Langhausjoche und wiederholen sich daher beiderseits viermal (an der Südseite heute durch den Fortfall der niedrigen Arkaden des 11. Jahrhunderts beeinträchtigt). Die Reihung der Gewölbe in der Gesamtlänge ergibt jetzt gegenüber der richtungsbetonten, flachgedeckten Basilika des 11. Jahrhunderts eine völlig neue Raumwirkung: einen kubisch durch Kompartimente gegliederten Raum. Einzeln gesehen erscheint vieles noch unbeholfen und von erdhafter Schwere. Wir haben es noch mit einer rustikal-schwerfälligen Konstruktionstechnik aus den Anfängen des neuerweckten Gewölbebaus zu tun. Aber trotz aller künstlerischen Mängel und einer gewissen Herbheit ist dem Ganzen eine überraschend monumentale Wirkung nicht abzusprechen.

4

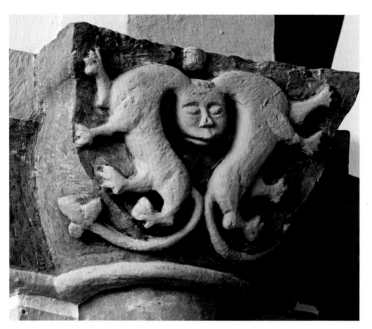

▲ *St. Kiliani, Kapitell im nördlichen Seitenschiff*

Erst zwei Jahrhunderte später erfuhr die Kilianikirche in einer dritten Bauperiode eine letzte einschneidende Änderung durch den Ausbau des südlichen Seitenschiffes zu einer zweischiffigen Hallenkirche um 1400 (1391–1412), also in der Spätgotik. Die Halle war inzwischen schlechthin »zum Ausdruck westfälischer Baugesinnung und westfälischen Wesens überhaupt« geworden. Die räumliche Verbindung mit dem Hauptschiff erreichte man dadurch, dass man nach Abbruch des südlichen Seitenschiffes zwei der drei südlichen Arkadenpfeiler herausnahm und zwischen den Pfeilern des Vierungsquadrates und dem Eckpfeiler des Turmes unter Verwendung des stehengebliebenen mittleren Pfeilers zwei höhere Arkadenbögen spannte, deren Radius doppelt so groß war wie der Radius der abgebrochenen Arka-

den. Die in der Mittelachse der Halle auf den vorgelegten Säulen angebrachten Kapitelle entstammen dem abgebrochenen südlichen Seitenschiff. Als Dachausbildung wählte man nach hessischem Vorbild zwei parallele Satteldächer mit gemeinsamer Mitteltraufe im rechten Winkel zur Längsachse des Hauptdaches.

Der Grund für die Erweiterung des Gotteshauses liegt einmal in dem natürlichen Anwachsen der Pfarrgemeinde und dann – im Zusammenhang mit dem Wüstwerden einer Anzahl von Dörfern in Höxters Umgebung – u. a. in dem Zuzug der Bewohner der nach 1356 praktisch aufgegebenen Stadt Corvey.

Wahrscheinlich etwa gleichzeitig fanden Veränderungen im Chorraum statt; er erhielt anstelle des romanischen ein höheres gotisches Kreuzrippengewölbe. Das Maßwerk des Ostfensters entstammt dem 19. Jahrhundert.

Mit dem Ende dieser dritten Bauperiode ist das heutige Gesicht der Kirche im Wesentlichen erreicht. In die Zeit der späten Gotik, die sich im kirchlichen Raum länger als in der Profanarchitektur hält, fällt noch aus der Zeit zwischen 1500 und 1515 der Anbau der Annenkapelle an der Nordseite, parallel zum Seitenschiff: ein längliches Viereck mit Kreuzrippengewölbe. Der Anbau war ursprünglich giebelgekrönt und außen mit einer Steinplastik – vermutlich der hl. Anna – geschmückt. Nachreformatorisch ist schon das in der Front des südlichen Querhauses 1562 ausgebrochene, spätgotische Portal, dessen Steinmetzarbeiten zu den besten Werksteinarbeiten der Kirche gehören. Die Sakristei zwischen nördlicher Chorwand und Querhaus weist mit ihren Kreuzgratgewölben und einem Fenster in die Zeit der Renaissance, etwa Ende des 16. oder Anfang des 17. Jahrhunderts. Die stärkeren Belichtungsansprüche der Renaissance brachten auch die großen Fenster in die Giebel der Querhausarme.

Im Jahre 1533 wurde – nachdem der Boden für die kirchliche Reformbewegung schon in vielen Gemütern bereitet war – anlässlich eines Fürstentages und in Gegenwart des Landgrafen Philipps des Großmütigen von Hessen durch dessen Prediger Conrad von Schwalm ein Teil der Einwohnerschaft für die lutherische Lehre gewonnen. Die erste lutherische Predigt hielt in der Kilianikirche Johann

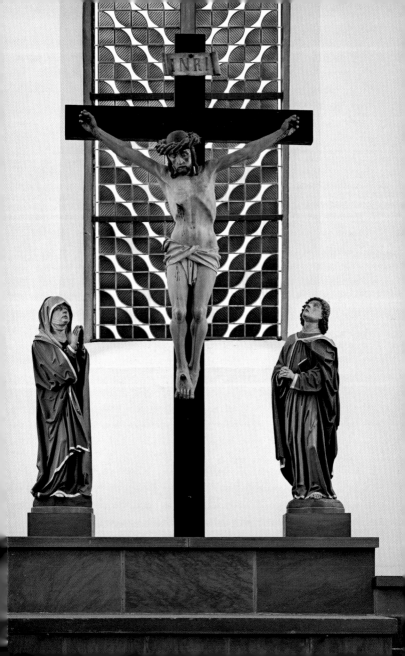

Winnenstedt aus Halberstadt, wie Luther ein vormaliger Augustiner-mönch. Auf den Rat des Einbecker Superintendenten Gottschalk Kropp (Dr. Cropius) wurde dann durch die Repräsentanten der Gemeinde Johann Winnenstedt als erster lutherischer Pfarrer nach Höxter berufen.

Ausstattung

So bewegt das Schicksal der Stadt, die nicht nur an zwei Handelswegen, an der Weser als einer damals noch wesentlichen Verkehrsader, sondern auch an einer Heerstraße gelegen war, in den nächsten hundertfünfzig Jahren sich gestaltete, so unruhevoll und kampferfüllt verlief auch das Leben der evangelischen Gemeinde. Es wird von Bilderstürmern in der Reformationszeit berichtet, die aus Missverstehen der neuen religiösen Bewegung vieles vernichteten, was die Frömmigkeit und Stifterfreudigkeit früherer Jahrhunderte zusammengetragen hatte. So ist uns von der nachweislich reichen mittelalterlichen Ausstattung der Kilianikirche nichts als der Armenstock hinter dem Altar – eine spätgotische **Stollentruhe** – als einziges vorreformatorisches Ausstattungsstück überliefert.

Doch das 16. Jahrhundert, wohl das Jahrhundert des größten Wohlstandes der Stadt Höxter, trug Wertvolles zur Bereicherung des Kircheninneren bei, das uns zum Teil unversehrt erhalten blieb. Der erste Blick durch das 1937 neuerbaute Hauptportal fällt auf die farbig gefasste **Kreuzigungsgruppe** aus Holz: Christus am Kreuz mit geneigtem Haupt, etwas tiefer zur Linken vom Beschauer die Mutter Maria und zur Rechten mit nachreformatorisch gefalteten Händen der Jünger Johannes, ein Meisterwerk des späten 16. Jahrhunderts, noch ganz in der Art einer Triumphkreuzgruppe gehalten. Diese Kreuzigungsgruppe gehört in den Kreis zeitlich und künstlerisch ähnlich gehaltener Figuren, die sich im Oberweser- und benachbarten nordhessischen Raum finden lassen. – Das zweite Stück von ungewöhnlich reicher Schnitzkunst, das den Beschauer überrascht, ist die **Kanzel** von 1597, eine von den Brüdern Donope gestiftete Renaissancearbeit, ausgeführt von Künstlern der Region. Zwischen kannelierten Ecksäu-

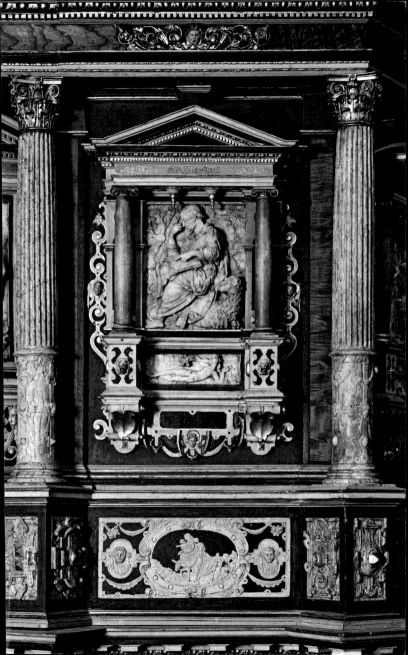

len aus Alabaster sind die fünf Füllungen mit kleinen Ädikulen geschmückt, deren Reliefs aus Alabaster geschnitten eine Kreuzigung und die vier Evangelisten zeigen, während die vier Sockel allegorische Alabasterfiguren der Gerechtigkeit, Liebe, Wahrheit und Kraft tragen.

Die Sockelfüllungen zwischen den reich verzierten Postamenten der Ecksäulen weisen weitere Alabasterarbeiten mit biblischen Motiven auf. Einer der wichtigsten Prediger neuerer Zeit auf dieser Kanzel war der über die Grenzen Höxters hinaus bekannte Erweckungspastor Superintendent Beckhaus († 1890). Aus dem Jahre 1593 datiert das große hölzerne **Epitaph** der Eheleute Franz und Margarete von Kanne an der Westseite der südlichen Hallenkirche. Es zeigt die Form eines Rundportals mit reichem Wappenschmuck und Kleinplastiken, in der Mitte ein Ölbild mit den Jüngern von Emmaus vor einer landesgeschichtlich nicht uninteressanten Landschaft, davor knien – vollplastisch – die beiden Donatoren oder Verstorbenen neben einem schräg in den Raum aufragenden Kreuz: zwei Themen hintereinander. Die kleinere Bildtafel des oberen Teiles stellt die Himmelfahrt Christi dar, bekrönt von einem plastischen Brustbild Gottvaters mit der Erdkugel.

Neben der Kanzel ragt ein Messingwandleuchter in Gestalt eines liegenden S, verziert mit zwei Kriegern und Akanthusblattdekor, aus einer Wandrosette, eine bemerkenswerte Gelbgießerarbeit aus dem Jahre 1622. – Der Metallsammlung der Kriegszeit entgangen sind zwei Renaissance-Sammelbecken aus Messing mit der Umschrift »anno 1591 sante Kilianne«.

Abgesehen von der ständig wechselnden Einquartierung fremder Kriegsvölker beginnt das fühlbare Elend des Dreißigjährigen Krieges für die im Jahre 1624 noch weitgehend evangelische Bevölkerung Höxters mit dem Unglücksjahr 1628 schlagartig einzusetzen. Im Zuge der Gegenreformation, die die Gemeinden seit dem Ende des 16. Jahrhunderts in heftige Kämpfe verwickelte, wurde die Kirche im April mit Gewalt von den Katholiken in Besitz genommen. Hierbei fielen u. a. zwei Altarflügel sowie Bilder von Luther und Melanchthon dem Vernichtungstrieb der Soldateska zum Opfer. Die erstarkte katholische Partei in Nordwestdeutschland führte energische Rekatho-

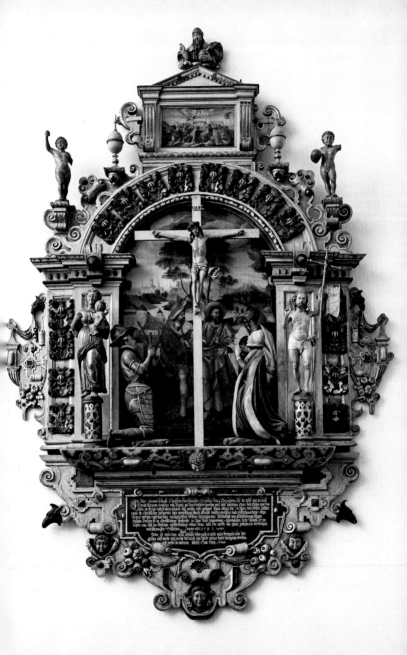

lisierungsmaßnahmen durch, die erst mit der Verstärkung der evangelischen Seite durch das Eingreifen Schwedens unter seinem König Gustav Adolf 1631/32 endeten.

In diese Zeit fällt die Stiftung des steinernen Taufsteins im Chorraum. Er zeigt eine reich gegliederte sechseckige Kelchform mit plastischen Engelköpfen, Akanthusblättern, Wappen und außer der Jahreszahl 1631 den Namen des Stifters Bernt Kraft.

Was bis dahin in der Kirche an beweglichem Inventar noch nicht demoliert war, fiel am 20. April 1634 dem mit Recht sogenannten Blutbad von Höxter großenteils zum Opfer. Diese Einnahme der Stadt durch die Kaiserlichen war fraglos die furchtbarste Katastrophe, die für Höxter und seine Kirchen nachgewiesen werden kann; sie hat wahrscheinlich auch den etwa noch vorhandenen mittelalterlichen Kirchenschmuck- und Kunstwerken den Untergang bereitet. Ein großer Teil der von den kaiserlichen Eroberern gehetzten Bürgerschaft hatte sich damals – es war der Donnerstag nach Ostern, in dessen Erinnerung noch lange eine Stunde geläutete wurde – eingedenk des mittelalterlichen Asylrechtes in die Kirche und schließlich in die Obergeschosse der Türme geflüchtet. Aber auch an geweihter Stätte wurde das Blutbad fortgesetzt.

Der Krieg nahm mit dem Westfälischen Frieden nach mehrfachen Belagerungen und fortgesetztem Kriegselend 1648 praktisch für Höxter kein Ende. Die sich anschließenden wechselvollen und oft mit Waffengewalt ausgetragenen Streitigkeiten der Restitutionsverhandlungen fanden ihre Entscheidung erst am 17. März 1674 im sogenannten Gnaden- und Segensrezess, den Christoph Bernhard von Galen, Fürstbischof von Münster, 1661–1678 Administrator der Fürstabtei Corvey, der Stadt und damit den Evangelischen aufzwang, auch um die landesherrliche Macht zu steigern. Der Rezess brachte trotz offensichtlicher Parteinahme zugunsten der Katholiken in der Stadt eine gewisse Sicherheit auf kirchlichem Gebiet – St. Kiliani blieb seither evangelisch – und allmählich konnte seither auch eine bescheidene wirtschaftliche Erholung der Stadt erreicht werden, die wieder Instandsetzungen und Erneuerungen am und im Kirchenraum zuließ. Aus dem Ende des 17. Jahrhunderts sind noch zwei wertvolle Mes-

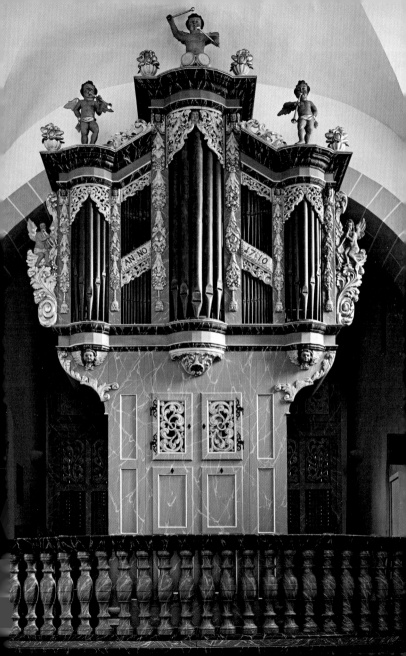

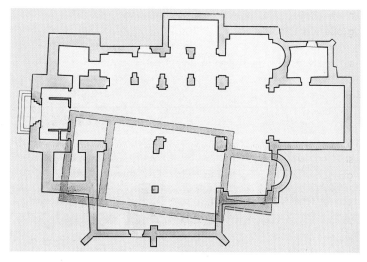

▲ *St. Kiliani, Grundriss*

singkronleuchter erhalten, der eine von 1699. Neben kostspieligen Restaurierungen überrascht aus den Jahren 1709 bis 1711 die Beschaffung der noch vorhandenen Barockorgel auf der gleichzeitig entstandenen Empore des Westchors mit der Jahreszahl 1710 an der Orgel. Der Erbauer war Johan Clausing aus Herford, dem wir in Höxter und seiner Umgebung noch einige Male begegnen. Der Prospekt vermittelt uns in Form und Farben die ganze Ursprünglichkeit und Liebenswürdigkeit echten Barocks. Eine Sanierung der Orgel wurde erforderlich, als im Jahre 1997 der sogenannte »Bleifraß« festgestellt wurde. Korrosion des Metalls führte zur Zerstörung der Pfeifen.

Diese Sanierung, welche mit einem grundlegenden Umbau der Orgel verbunden war, konnte am 13. Juni 2004 mit einer feierlichen Orgeleinweihung zum Abschluss gebracht werden. Ausführliche Information zu diesem Thema bietet das von Kirchenmusikdirektor Jost Schmithals 2004 heraus gegebene Heft »Die Orgel in der Kilianikirche Höxter«. Es ist im Gemeindebüro erhältlich. Man konnte 2004 noch

nicht ahnen, dass die Explosionskatastrophe von 2005 wiederum große Schäden verursachen würde.

Am 19. September 2005 wurde Höxter von einer schweren Explosionskatastrophe erschüttert. Sie wurde in unmittelbarer Nähe zur Kirche durch einen Mitbürger herbeigeführt und kostete – abgesehen von kaum vorstellbaren materiellen Schäden – drei Menschenleben. Weitere 56 Menschen, darunter viele Jugendliche, wurden zum Teil schwer verletzt. Die umfangreichen Schäden an der Kirche erforderten die komplette Erneuerung der Sandsteineindeckung und der Fassadenverfugung, eine Neuverglasung der Fenster im Chor und in der gotischen Halle, eine umfangreichen Risssanierung und die vollständigen Neuausmalung des Kirchenraumes. Im Zuge der Renovierungsarbeiten 2007 wurden im Chor die Sakramentsnischen und in der Annenkappelle eine Piscina (ein Wasserbecken) angelegt. Zwei Informationstafeln im nördlichen Seitenschiff der Kirche geben Aufschluss über das Ausmaß der Verwüstung. Die Kirche wurde am Reformationstag 2007 in einem Festgottesdienst ihrer Bestimmung zurückgegeben.

Im Zuge der Renovierungsarbeiten 2007 wurde auf Wunsch der Gemeinde das Ostfenster im Chorraum wieder geöffnet. Es war im Jahre 1937 vermauert worden. Mit der künstlerischen Ausführung wurde der in Soest lebende Künstler Jochen Poensgen beauftragt. Er überzeugte mit seinem Entwurf, der sich für den Betrachter wohltuend in das räumliche Gefüge einbringt. Die Superintendentin Frau Anke Schröder führte in ihrer Festansprache am 12.12.2010 aus: »Als Betrachter hat man die Zuversicht, dass das Licht am Kreuz unsere Gedanken trägt.«

St. Marien

Baugeschichte

Im Jahre 1248 holte der Corveyer Abt Hermann l. von Dassel die Franziskaner – wahrscheinlich aus Hildesheim – nach Höxter und baute ihnen hier unmittelbar an der neuen Stadtmauer einen Konvent, dem der Bruder des Abtes, Florimann, als erster Guardian (= Vorsteher)

unter dem Namen Franziskus vorstand. Das Mönchtum nahm Anfang des 13. Jahrhunderts in weltzugewandter Gestalt besonders in den Städten einen neuen Aufschwung. Durch Betteln erwarben sie sich ihren Unterhalt – daher Bettelorden – und verbanden mit der Armut die Demut, darum nannten sich die Brüder des hl. Franziskus auch die Minderen Brüder (minores fratres) – Minoriten. Sie dankten die Gaben, die ihnen gegeben wurden, durch Seelsorge und Predigt. Dass sie gute Aufnahme in Höxter fanden, bezeugt die Tatsache, dass sie sich schon 1250 neben den Konventsgebäuden eine Klosterkirche aus eigenen Mitteln errichten konnten, die der heiligen Maria geweiht wurde. Unter den mittelalterlichen Kirchen und Kapellen der Stadt Höxter nimmt die Marienkirche insofern eine Sonderstellung ein, als sie die einzige Ordenskirche, die einzige rein gotische Kirche und zudem seit 1320 unverändert überliefert ist. Die erste Kirche von 1250, vermutlich ein schlichter Saalbau, muss schon vor 1261 – damals wird bereits der Kirchweihtag verlegt – vollendet gewesen sein. Sie fällt aber einem Stadtbrand als Folge des Krieges zwischen Simon von Paderborn und dem Landgrafen von Hessen zum Opfer. Der Neubau der Klosterkirche wird so gefördert – u. a. durch Gewährung eines vierzehntätigen Ablasses für alle Helfer –, dass Haupt- und Seitenschiff 1283 in der heutigen Form geweiht werden können. Zwischen 1300 und 1320 entstehen dann in der Verlängerung des vierjochigen Hauptschiffes die drei Joche des gleichhohen Chorraumes mit polygonalem Chorabschluss. Da der Hochchor und das Langhaus der Kirche stilistisch keine allzu großen Unterschiede aufweisen, da auch die Maßwerkfiguration im Chor wie im Seitenschiff sich entsprechen, ist es nicht klar, ob die Baumaßnahmen zwischen 1300 bis 1320 die Fortführung eines einmal begonnenen Konzepts oder einen weiteren Bauabschnitt bedeuten. Das Kirchweihfest (4. Sonntag nach Ostern) war jahrhundertelang verbunden mit dem sehr besuchten »Brudermarkt«.

Besonders das Minoritenkloster mit seiner Marienkirche stand im 16. und 17. Jahrhundert im Mittelpunkt der Religionskämpfe in Höxter. In der Zeit von 1555–1662 befanden sich die im Zuge der Reformation vertriebenen Mönche nur zeitweilig im Kloster. Die alten Klos-

tergebäude fielen 1573 dem Streit zwischen der protestantischen Stadt und dem Landesherren zum Opfer und wurden anlässlich eines vorübergehenden Aufenthalts der Mönche 1628–1630 neu errichtet. Erst während der Restitutionsverhandlungen wurden Kirche und Kloster dem Orden durch Christoph Bernhard von Galen wieder zugesprochen. Im Jahre 1812 erfolgte die endgültige Auflösung des Klosters; die Kirche wurde auf Abbruch versteigert, aber durch eine Anzahl evangelischer Bürgerfamilien aufgekauft und vor der Zerstörung gerettet. Im Jahre 1815 übernahm die Familie Klingemann die Kirche, die dann 1850 endgültig von der evangelischen Kirchengemeinde erworben wurde. Während der Restaurierung der Kilianikirche 1880–1882 notdürftig als Ausweichkirche hergerichtet, konnte das bis dahin zweckentfremdete Bauwerk erst 1952 – also nach 140 Jahren – am Schluss einer Restauration von Grund auf wieder gottesdienstlichen Zwecken zugeführt werden. Da sich die Stadt Höxter in Richtung Westen ausdehnte und dort ein weiterer Gemeindebezirk mit einer eigenen Kirche – St. Petri – neu entstand, behielt die Marienkirche weitgehend den Charakter einer Nebenkirche. Erst durch den Umbau des ehemaligen Marienstifts – der alten Klostergebäude – unter Einschluss der Kirche zu einem Gemeindezentrum, wobei auch eine erneute Restaurierung der Kirche erforderlich war, integrierte die Kirche verstärkt in das Gemeindeleben. Der Chorraum verblieb als Gottesdienstraum, während das Langhaus als Gemeindesaal dient. Bei diesen Restaurierungen wurden noch Reste der ehemaligen bescheidenen Ausmalung der Kirche wiederentdeckt. Bei dieser Restaurierung wurde die Kirche auch zur Sicherung der gefährdeten Bruchsteine und unter Bezug auf alte Putzreste außen verputzt.

Baubeschreibung

Die Eigenart der Kirche liegt in ihrer Mischform: die unsymmetrische, aus einem Haupt- und einem Seitenschiff bestehende Anlage weist einen halb- oder pseudobasilikalen Querschnitt bei sonst hallenförmigem Charakter auf, eine der Baukunst Westfalens eigentümliche Zwischenform, auch »Stufenhalle« genannt. Die basilikale Längstendenz

ist gegenüber den Raumverschmelzungstendenzen einer Halle vorherrschend. Die Belichtung des Mittelschiffes erfolgt nicht direkt durch Obergadenfenster oberhalb der Arkaden, sondern indirekt durch die Seitenschiffenster. Diesem Mangel an Lichtzufuhr half man durch Anlage des großen Westfensters im Hauptgiebel ab. Die Staffelung der Schiffräume ist äußerlich durch einen Absatz im Dach zu erkennen. Eine direkte Belichtung von Norden war nicht möglich, da sich hier die Konventsgebäude und ein zweigeschossiger Kreuzgang an das Landhaus anschlossen.

Haupt- und Seitenschiff, beide von Kreuzrippengewölben auf schlanken Wanddiensten überdeckt, werden durch vier hohe Arkaden auf zwei angelehnten Halbsäulen und drei wuchtigen Rundpfeilern voneinander getrennt: diese Arkaden erleichtern überall den Diagonalblick in dem bewusst als Predigtkirche errichteten Bau und lassen beide Räume bereits als Einheit empfinden. Eine bestimmte Längstendenz wird erst durch die Verlängerung der Kirche um den langen Klerikalchor erreicht. Diesen überspannen drei weitere queroblonge Joche in der Breite des Hauptschiffs, jedoch mit schmaleren (rechteckigen) Grundrissen. Den Chorabschluss im Osten bilden fünf Seiten eines Oktogons, von sechs Kappen überwölbt. Die Hintereinanderreihung der sieben Kreuzgewölbe und der Chorabschlussgewölbe bewirkt eine eindrucksvolle Betonung der Längsachse von über 45 m und steigert die Raumwirkung in der West-Ost-Richtung über die absoluten Maße hinaus.

Die einseitige Richtungsbetonung wird gemildert durch den beachtenswerten, dreiteiligen, steinernen Lettner, der im westlichen Chorjoch den Chorraum vom Hauptschiff scheidet und der einst die Schranke zwischen Klerus und Laien gebildet hat. Die Form des Lettners – des letzten seiner Art in Westfalen! – erinnert, zwei steinernen Baldachinen ähnlich, an die frühchristliche Erscheinung der Ambonen. Das freie mittlere Lettnerdrittel öffnet sich konisch zum Chorraum hin und zeigt interessante Steinschnitte in seinem Aufbau. Der Lettner gehört auch liturgisch in den Anfang des 14. Jahrhunderts und war vielleicht schon in die Chorbauplanung einbezogen. Vor und bei der Restaurierung um 1950 hatte es um die Erhaltung des Lettners

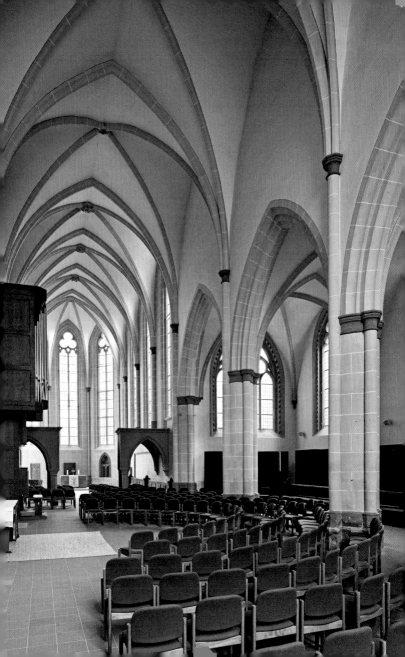

längere Überlegungen gegeben, da die beiden Lettnerbaldachine wohl in der Barockzeit durch eine Wand mit drei rundbogigen Durchgängen den Chor stärker abgeschlossen hatten, was damals rückgängig gemacht wurde.

Im Gegensatz zur sonstigen Schlichtheit der Formen zeigen die Chorgewölbe, die des Seitenschiffs und des Lettners reich ornamentierte Schlusssteine. Die spitzbogigen Fenster, in ihrer Oberlichtbildung gemäßigt wie der ganze Formenapparat der Kirche, sind im allgemeinen zweiteilig, nur im Westgiebel des Hauptschiffes und im Ostgiebel des Seitenschiffes vierteilig; sie zeigen ein klares, in ihren Verhältnissen überzeugendes Maß- und Stabwerk: im Seitenschiff oben den Vierpass und im Chor den Dreipass, während die unteren Gewändepfosten in Kleeblattform nach oben auslaufen und in minoritischer Zurückhaltung die einfache Schräge haben.

Am Äußeren der Kirche unterteilen Strebepfeiler, die den Druck der Gewölbe nach außen zur Entlastung der Außenmauern aufnehmen, die Schiff- und Chorfassade. An den Strebepfeilern ist noch jene schöne Mäßigung der Bettelordenskirche zu finden, die auch in den schlichten Laibungen der Fensterschrägen zutage tritt. – Das mit Maßwerktympanon ausgestattete Portal der Südseite vereinigt unter einem großen Spitzbogen zwei Türme mit geradem Sturz. Wahrscheinlich ist der Einbau auf die Zeit Christoph Bernhards von Galen (1661–1678) zurückzuführen, der in seiner Abneigung gegen den Barock den allein angemessenen Kirchenstil in der – hier nachgeahmten – Gotik sehen wollte.

Das strenge Äußere der Kirche erhält einen besonderen Reiz durch den in seiner schwungvollen barocken Formengebung geradezu fröhlich wirkenden Dachreiter mit Laterne zur Aufnahme der Glocken, ein Nachfolger verschiedener Vorgänger aus dem Jahre 1772.

Die auffallende, absichtliche Schlichtheit des gesamten Formenapparats der Kirche ist nicht etwa frühgotisch, sondern entspricht dem Baugeist der Bettelorden, abweichend von der »offiziellen« Gotik. Die Schiffe tragen bereits vorspätgotischen Charakter. Manche Besonderheiten – wie das Fehlen des Querhauses und das Fortlassen eines Seitenschiffes – sind auf die Traditionslosigkeit des jungen Ordens und

nicht zuletzt auf die Priorität der Predigt zurückzuführen. Die Messe trat dahinter zurück. Die Architektur wurde einmal bestimmt durch die Profanierungstendenz (anfangs schlichter Saalbau, Lage im Armenviertel, kein Hervorheben durch Türme aus der Umgebung, Ablehnung reichen sakralen Dekors), sodann durch das Armutsideal. Dies äußerte sich nach dem Vorbild des Ordensgründers Franz von Assisi in einer völlig neuen Wertung und Einschätzung des Volkes.

Erst um 1300 gewinnt die Messe mehr und mehr ihre alte liturgische Bedeutung zurück. Mit dem langen Klerikalchor und dem Lettner als Teilungselement drängte der der Messe durchaus entsprechende Raumgedanke wieder nach vorn.

Die wie aus einem Stück geschaffene Gotik der Marienkirche ist der Architektur der soviel späteren Halle auf der Südseite von St. Kiliani qualitativ bedeutend überlegen.

Ausstattung

Von der beweglichen inneren Ausstattung ist aus der Zeit des Ordens nichts mehr vorhanden. Die wahrscheinlich 1695 und 1752 eingebrachte Barockeinrichtung wurde 1812 versteigert. So befindet sich der Hochaltar heute in der katholischen Kirche zu Amelunxen, das Triumphkreuz – um 1500 – in der Lütmarser Kapelle. Auch das Chorgestühl der Mönche, dessen Platz noch in den ausgesparten Wandnischen der Längswände erkennbar ist, fiel der Säkularisation zum Opfer. Dagegen finden wir an der nördlichen Chorwand neben dem Altar das dem Anfang des 14. Jahrhunderts entstammende Sakramentshäuschen oder **Tabernakel** in Form eines eingebauten, reich mit Maßwerk und Krabben verzierten Wandschreines aus weichem Glaukonit. Die einst durch ein eisernes Gitter verschlossene Öffnung ist seit 1752 durch eine Bundsandsteinplatte geschlossen, deren Schrift den Inhalt einer päpstlichen Bulle wiedergibt. Danach durfte an dem Hochaltar täglich für alle Verstorbenen frei Seelenmesse gelesen werden.

An der südlichen Chorschräge ist noch – im Maßwerk der Fenster gehalten – eine zweiteilige Wandnische zu sehen: die **Piscina** zur

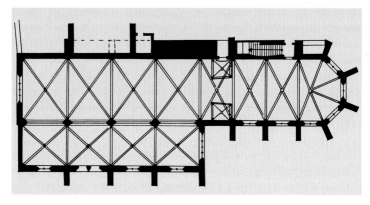

▲ *St. Marien, Grundriss*

Handwaschung des zelebrierenden Priesters, zur Säuberung des kirchlichen Gerätes und wahrscheinlich auch zum Ausgießen des restlichen Abendmahlweines. Die Rückwand der Ausgussnische trägt heute die Namen der evangelischen Pfarrer, die hier im 16. und 17. Jahrhundert vor der Rekatholisierung der Kirche amtierten.

Der heutige Taufstein in der Marienkirche ist das letzte Inventarstück der 1810–1811 unter Jerome Napoleon abgebrochenen evangelischen Petrikirche am Petritor und ist älter als die ihn beherbergende Kirche. Seine verwitterte Ornamentik weist in die Übergangszeit um 1230–1240. Die darüber unter dem Kreuz an der Westwand des Seitenschiffes eingelassenen drei steinernen Kreuzblumen fanden sich 1950 im Gerümpel des Kirchenraumes.

Unter den in der Marienkirche freigelegten Gräbern waren u. a. zwei Grabstätten prominenter Persönlichkeiten: Vor dem Hochaltar wurde die Gruft des Fürstbischofs von Corvey, Christoph von Brambach, freigelegt, der im Minoritenkloster von 1632–1638 während der Wirren des Dreißigjährigen Krieges Zuflucht gesucht hatte. Sein nicht mehr vorhandener Grabstein trug außer seinem Namen die Inschrift: »si conservator nun fuisset, Corbeia peruisset«. Ebenfalls im Chor beige-

setzt war der Bürgermeister Johann Joachim Mertens (1710–1776), dessen Grabplatte 1951 an der nördlichen Chorschräge aufgestellt wurde. Wie angedeutet bestand die kunstgeschichtliche Bedeutung der Mendikantenorden des 13. und frühen 14. Jahrhunderts in der Vorbereitung der spätgotischen Baukunst. In diesem Zusammenhang wurde die Marienkirche in Höxter zu einem Ausgangspunkt für die Ordensbautätigkeit eines weiten Gebietes und Entwicklungsstufe auf dem Weg zur spätgotischen Halle.

Literaturhinweise

Georg Schumacher: Geschichte der Evangelischen Gemeinde in Höxter von 1533–1933, Höxter 1933.

Fritz Sagebiel: Die mittelalterlichen Kirchen der Stadt Höxter, in: Höxtersches Jahrbuch 5, 1963.

Ev. Kirchengemeinde Höxter (Hrsg): 900 Jahre St. Kiliani-Kirche Höxter, Höxter 1975.

Ev. Kirchengemeinde Höxter (Hrsg): 700 Jahre Marienkirche Höxter, Höxter 1981.

St.-Kiliani-Kirche in Höxter
Bundesland Nordrhein-Westfalen

An der Kilianikirche 1
37672 Höxter

Öffnungszeiten:
April – Oktober 8.00 – 18.00 Uhr

Aufnahmen: Bildarchiv Foto Marburg (Foto: Thomas Scheidt)
Umschlagabbildungen: Harald Iding, Höxter
Druck: F&W Mediencenter, Kienberg

Titelbild: *St. Kiliani von Südwesten*
Rückseite: *St. Marien, Chor von Süden*

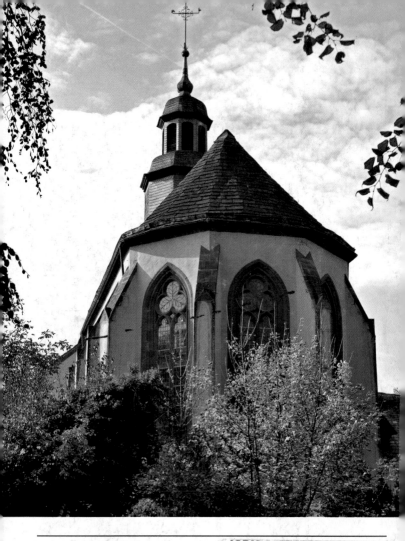

DKV-KUNSTFÜHRER
3., neu bearb. Auflage
© Deutscher Kunstverl
Nymphenburger Straß
www.dkv-kunstfuehre

ISBN 9783422023529

9 783422 023529